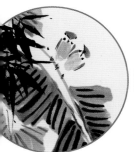
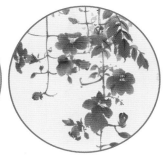
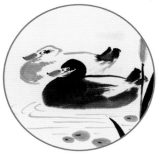

全套三册，含花鸟、蔬果、鱼虫题材
国画零基础系统练习，如何调色、如何用笔，面面俱到

# 花鸟折枝

**HUANIAO ZHEZHI**　　　青藤人／主编

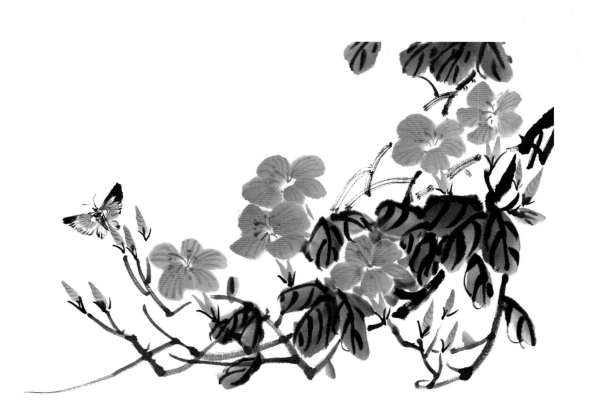

河南美术出版社
·郑州·

# 前言

　　绘画的种类很多，而中国画不同于其他画种。国画除了可以锻炼耐性，提高观察能力和审美能力，还可以"修身养性"！有些家长也是因为这一点才让孩子学习国画。甚至有人说，学国画不但可以修身养性，还可以延年益寿！现在很多家长往往认为孩子会画几幅好看的画，就掌握了这项技能，素养就提高了。其实并不尽然，这些"能力"会对提高素质有一定帮助，但很多少儿其实没有领悟到绘画的审美真谛，只是学了一些程式化的绘画技巧，修养上并没有得到真正的提高。

　　中国画在古代无确定名称，一般称为丹青。近现代以来，为与油画（又称西洋画）等西方绘画（简称"西画"）相区别，才有"中国画"这一名称，简称"国画"。

　　国画艺术千百年来早已深深渗透在中国人的文化血脉中。它穿越历史时空，凝结着民族文化情感，形成了博大精深、割舍不断、代代传承的中国文化情结。

　　国画的高妙之处在于以形写意、简练传神，正如国画大师齐白石先生所说的"妙在似与不似之间"。

　　少儿学国画，要力求将国画艺术高雅的写意精神与孩子们天真稚拙的天性有机结合。在当下的少儿绘画教学中，很多基础教育工作者大部分接受过西方绘画教育，清楚地知道孩子在学习西画时不同年龄的绘画特点，而在国画的教学中却一味地让少儿去临摹成人的作品，这是错误的。那么，如何在基础教学中开展国画教学呢？

　　西画可以写生，国画当然也可以；西画可以研究出一套清晰的教学思路，国画当然也能。只有多写生，才能从生活中感悟，从生活中升华，从而让我们更加热爱生活，热爱大自然。

　　自2014年5月起，青藤人带领全国会员单位教师多次走进大自然进行国画写生，并在平时的课堂上继续实践，最终研发了这套国画教程。这是长久以来大家共同摸索、探究出的一些方法。不论是范画还是学生作品，均为写生创作，并且详细地记录了作者的全部绘画过程和一些关键的用笔方法。这样做虽说改变了过去的程式化教学方式，但难免有偏颇不当之处，诚望广大读者批评指正。

<div align="right">

李丰原

2023年1月6日

</div>

# 目录

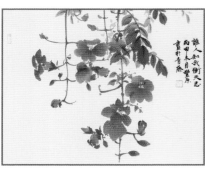

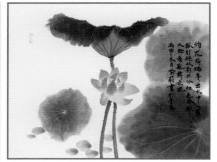

## 一、常用工具

毛笔分羊毫、狼毫和兼毫，有大、中、小号的区别，初学国画，毛笔选用羊毫或兼毫均可。墨汁用瓶装的液体墨汁即可。宣纸一般选用生宣，稍好的生宣纸在作画时能保持笔触的清晰。初学国画不必使用砚台，有个小碟子盛墨汁就可以了。

初学者需要准备的其他工具还有毛毡、调色盘、笔洗、颜料、印章和印泥。调色盘用我们吃饭时所用的浅口的瓷盘子会比较方便，使用时把颜料挤在边沿即可；笔洗用小水桶代替便可；颜料选用管装的12色中国画颜料。

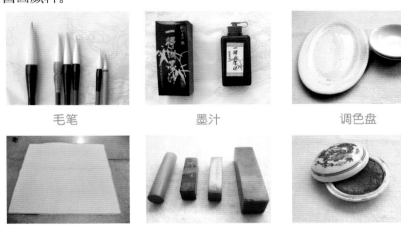

毛笔　　　　　墨汁　　　　　调色盘

毛毡　　　　　印章　　　　　印泥

## 二、如何用笔

毛笔的笔头分三段：笔尖、笔腹和笔根，用笔时有中锋、侧锋、逆锋等区别。中锋是将笔管垂直，笔尖正好留在墨线中间，画出的线条挺拔流畅，多用于刻画树枝、果柄、叶筋等。侧锋是将笔管倾斜，作画时经常出现飞白的效果，线条一边轻、一边重，有一种切削感，多用于刻画叶子、水果等。逆锋则与顺锋的行笔方向相反，笔锋也采用逆势，运笔时笔锋受阻散开，易形成飞白效果，多用于刻画藤萝、枯枝等。按运笔的轻重、行笔的快慢的不同，画出的效果也不相同。笔锋的运用还有提按、转折、虚实、滑涩、顿、戳、揉等方法。

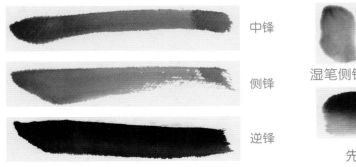

中锋

侧锋

逆锋

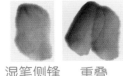

湿笔侧锋　　重叠

先重后轻

## 三、如何用色

传统的中国画颜料，一般分为矿物颜料与植物颜料两大类。矿物颜料有朱砂、朱磦、石青、石绿、赭石、钛白粉等，植物颜料有花青、藤黄、胭脂、曙红等。常用的颜色有钛白粉、藤黄、花青、曙红、赭石。

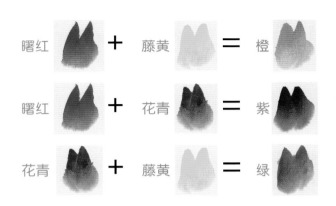

曙红　＋　藤黄　＝　橙

曙红　＋　花青　＝　紫

花青　＋　藤黄　＝　绿

用毛笔直接蘸墨，再注入水，水、墨相融，会产生具有干、湿、浓、淡变化的活墨。随着使用时的消耗，墨色会自然地由浓到淡、由湿到干，产生一系列微妙而又丰富的变化。尽量"一笔墨"用完后再蘸墨，以保持墨色的鲜活。"墨分七色"说的就是这个道理。

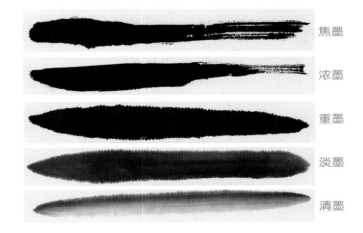

焦墨

浓墨

重墨

淡墨

清墨

## 四、如何构图

构图，看似是画面的设计，其实是作者胸怀中的天地。这里不仅指构成画面的形象轮廓，还包括色彩、疏密、轻重、浓淡、大小、长短、横竖等的变化。

题字印章所占的位置也不能忽视，这样字与画才能形成有机的联系。字画中的诗词，往往代表作者的心声。一句好诗能表现作者的内涵和学养，亦能起到画龙点睛的作用。

所以，学习中国画可以形成一种更高层次的艺术思维方式。

yì lián yōu mèng

# 一莲幽梦

1.用大号羊毫笔蘸藤黄加曙红画荷花花瓣，两笔为一瓣。

2.左右再各画出一瓣，注意大小高低变化。

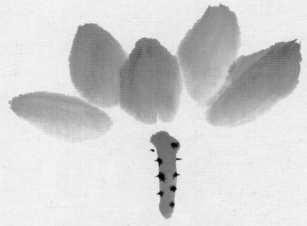

3.加色加水后将外侧花瓣画完，然后加上花柄，等稍干后用重墨点刺。

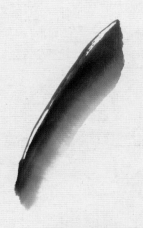

5.等稍干后用中号羊毫笔调重墨，根据结构勾画叶筋，并点出叶柄上的小刺。

4.画未展开的荷叶用大号斗笔蘸藤黄加花青，在笔尖加少许淡墨，侧锋果断铺笔。

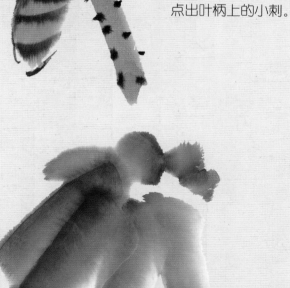

6.用相同的方法画张开的荷叶，中心处需留白。注意透视关系和虚实变化。

7.待荷叶半干时，用小号羊毫笔调重墨从中心开始勾叶筋。

## 创作提示

荷花是一种深受人们喜爱的观赏花卉，凭着绿叶红花，形成了色彩艳丽、婀娜多姿的风格，被历代的文人誉为"翠盖佳人"。与人间佳人不同的是，荷花的美是天然的，没有一丝一毫的人工雕饰，李白的诗句"清水出芙蓉，天然去雕饰"，就形象地概括出了荷花的这一特性。不仅如此，荷花还以它"出淤泥而不染"的品格，被众多的墨客称为"花中君子"。人们常常以它为喻，赞誉那些不与世俗同流合污、高风亮节的人。

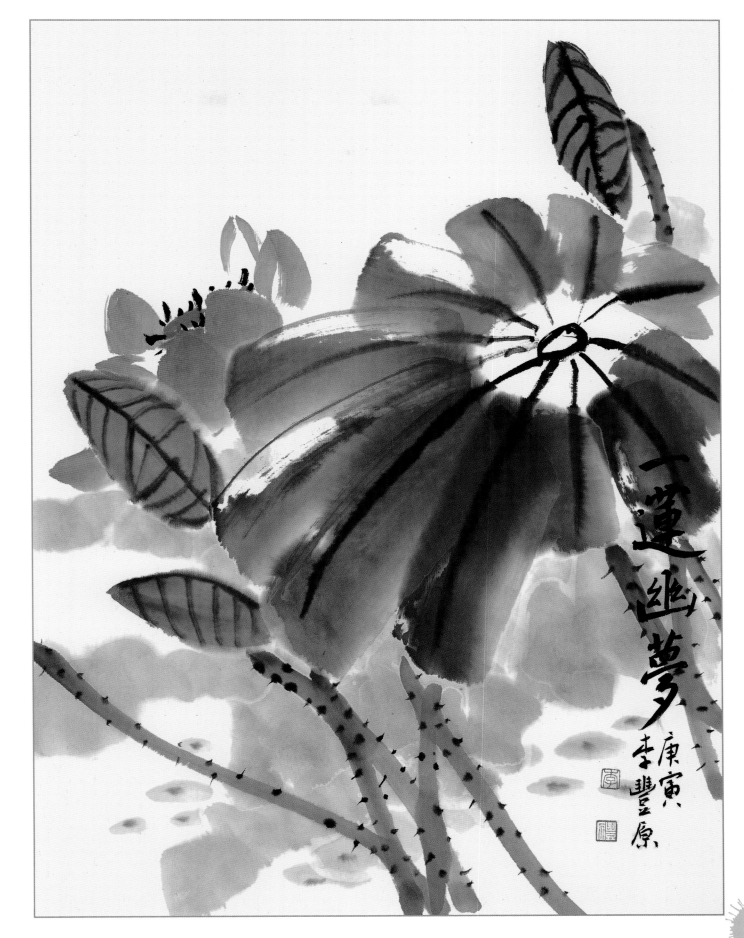

1.用中号羊毫笔调藤黄至笔肚，在笔尖蘸赭石轻揉，使两个颜色过渡自然，水分要少，侧锋画出鸭子的嘴。

2.用小号羊毫笔调重墨画出鸭子的眼睛。

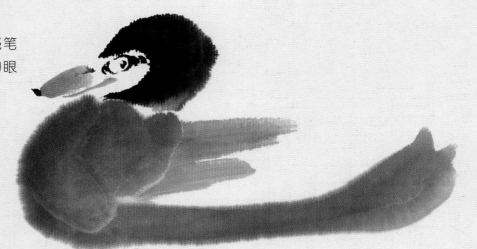

3.用中号羊毫笔调重墨，水分不宜太多，准确地画出鸭头。

4.用大号羊毫笔调淡墨，在笔尖稍加些重墨，一气呵成，画出鸭子的胸脯和翅膀。

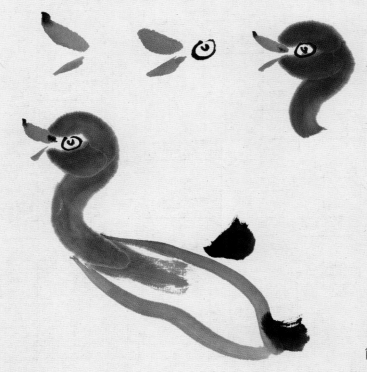

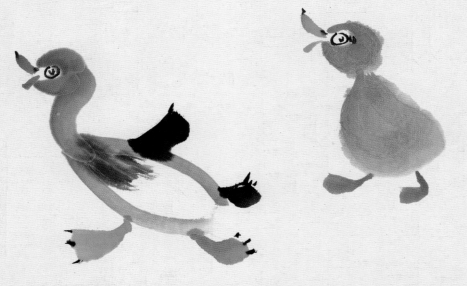

5.小鸭子的画法与上面的画法基本相同。用笔较为简单，造型上更加可爱。

## 创作提示

当春天江河水刚刚解冻，寒意尚未消尽，气温开始回升时，鸭子敏锐地感觉到水温的变化，便迫不及待地潜入水中嬉游。这一现象被诗人细心地观察到，便凝练出了"春江水暖鸭先知"的佳句。

此幅作品构图简洁，我们可以在画面右下角加一些水草作为构图中的"起"，至左下角的落款印章，让整个画面的气息巧妙地衔接在一起。

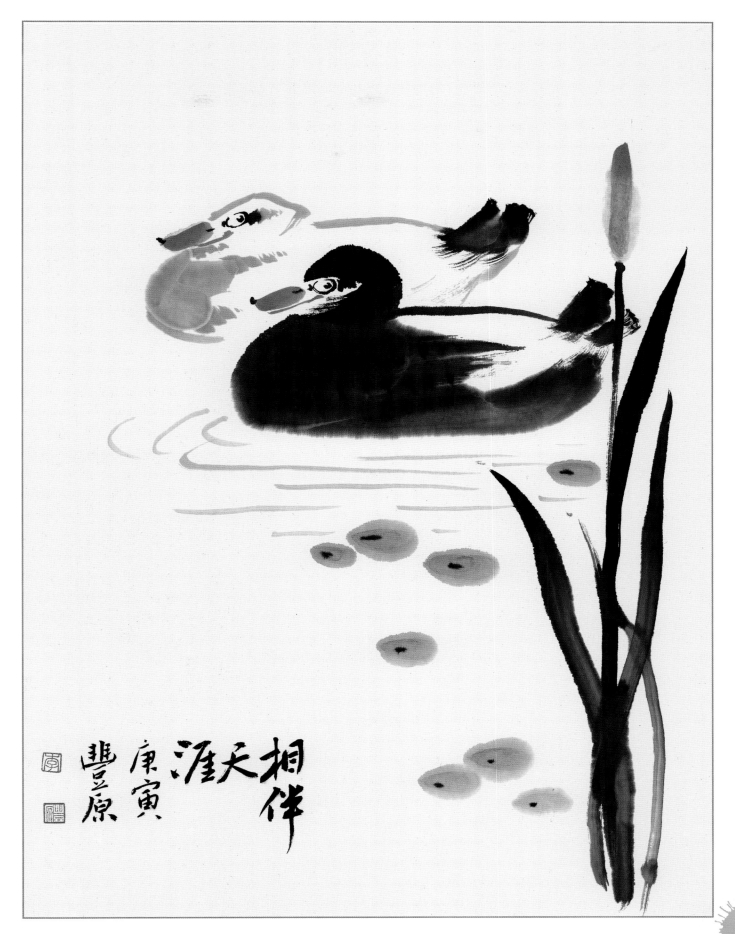

相伴天涯 庚寅 丰原

# 第3课 步骤提示

# 针锋相对

1.用小号狼毫笔调淡墨，由下至上画出刺猬的鼻子。注意用笔要有粗细变化。

2.接着画出刺猬的眼眶和面部轮廓。

3.调重墨画出刺猬的眼睛。

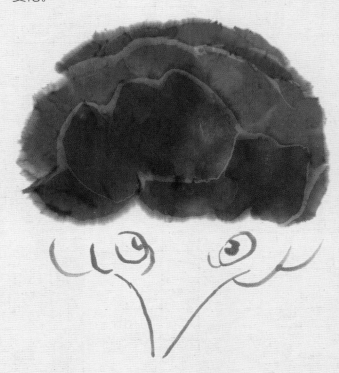

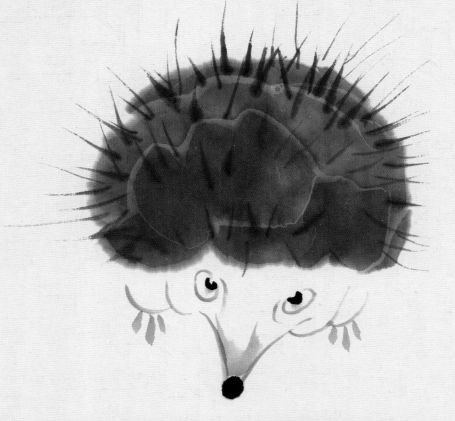

4.用大号羊毫笔调淡墨，由前至后画出刺猬的背。注意墨色的深浅变化。

5.用小号狼毫笔调重墨，由里向外画出刺猬身上的棘刺。最后用橘色画出刺猬的鼻子与爪子。

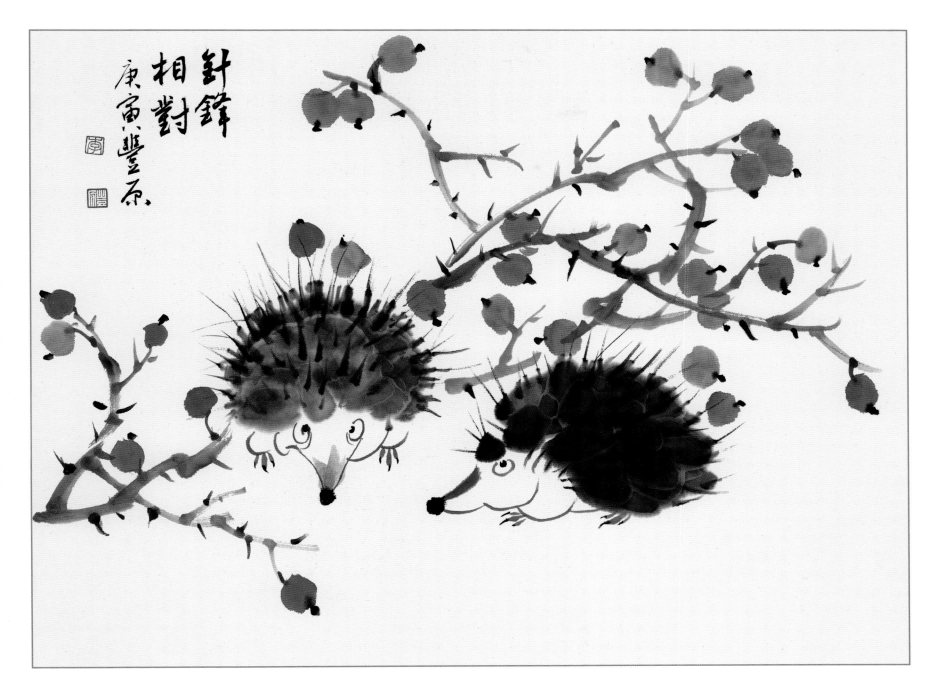

## 创作提示

　　刺猬是一种小型哺乳动物，嘴尖，耳短，四肢短。它虽然身体矮小，行动迟缓，但有一套保护自己的好本领。刺猬身上长着粗短的棘刺，连短小的尾巴也能藏在棘刺中。

　　此幅作品描绘了秋天里两只勤劳的小刺猬正匆忙地准备过冬食物的情景。表现时需要注意红果与刺猬的主次关系和红果的疏密、浓淡的变化关系。

tián yuán qīng mèng
# 田 园 清 梦

1.用大号羊毫笔蘸花青加藤黄，调和为草绿色画叶子。因为海棠的叶子略微发红，所以在笔中稍加些曙红。侧锋用笔，先画中间再画两边。

2.用小号狼毫笔调胭脂，勾出叶子的筋。

3.用中号羊毫笔蘸藤黄加曙红，在笔尖加少许胭脂，以点画法为主画花瓣。注意花瓣间的大小和疏密关系。

4.用中号羊毫笔调淡色胭脂，添画出花枝。

## 创作提示

海棠花花姿潇洒，花开似锦，自古以来就是雅俗共赏的名花，素有"花中神仙"之称，但它艳而无香。传说海棠花没有芬芳的气息，是因为它把香气留在喜欢它的人身边，所以人们赋予它温和、美丽、快乐的寓意。一代文豪苏轼有诗句这样描写海棠："东风袅袅泛崇光，香雾空蒙月转廊。只恐夜深花睡去，故烧高烛照红妆。"

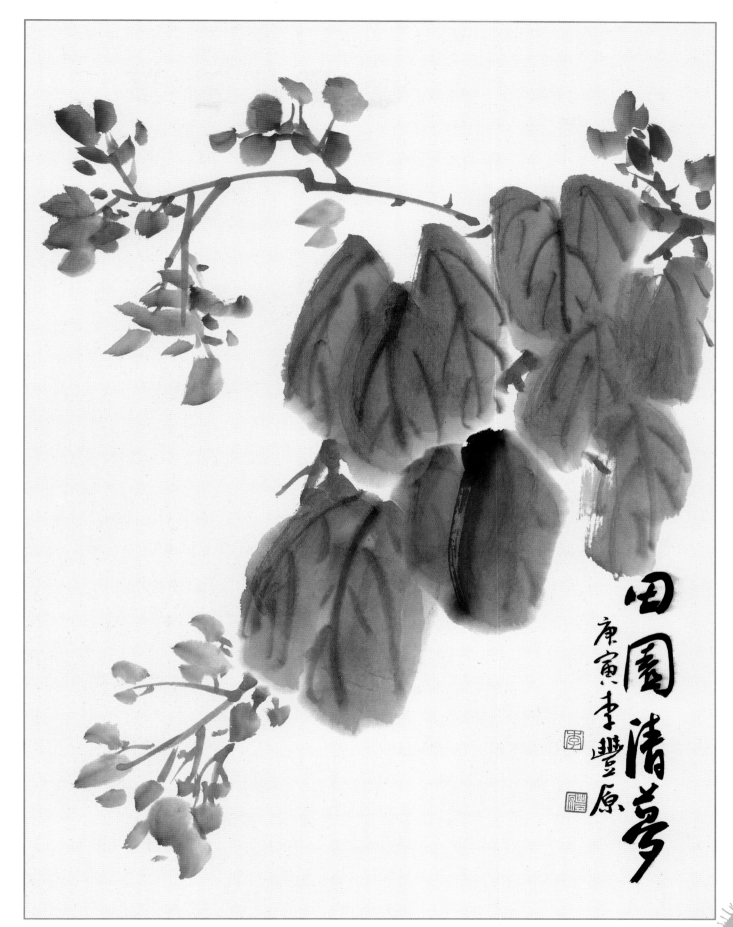

田园清梦 庚寅李丰原

# 第5课
## 步骤提示

# 二月 春 风似剪刀

1.用大号羊毫笔蘸重墨，水分要少，笔尖着纸至笔肚，一笔点下去画燕子的头部。

2.紧挨头部画出燕子的躯干，稍加些水，墨色稍淡，侧锋用笔，速度稍快。

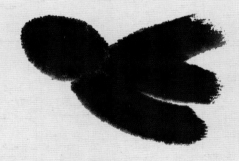

3.用同样的方法画出燕子的左右翅膀。

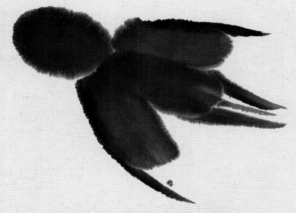

4.待墨色稍干后，用小号狼毫笔蘸重墨画出燕子的翅骨和尾巴。

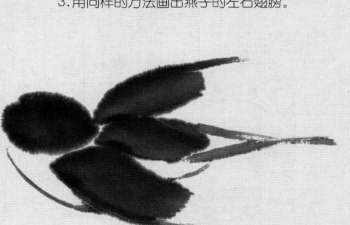

5.加水调淡墨画出燕子的腹部。注意留出燕子的嘴巴。

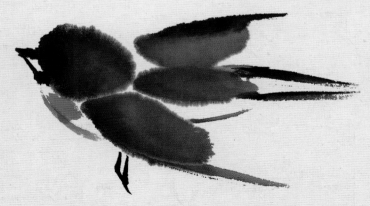

6.用小号羊毫点睛、勾嘴、添足；最后调一笔朱红色，点画出燕子喉咙处的颜色。

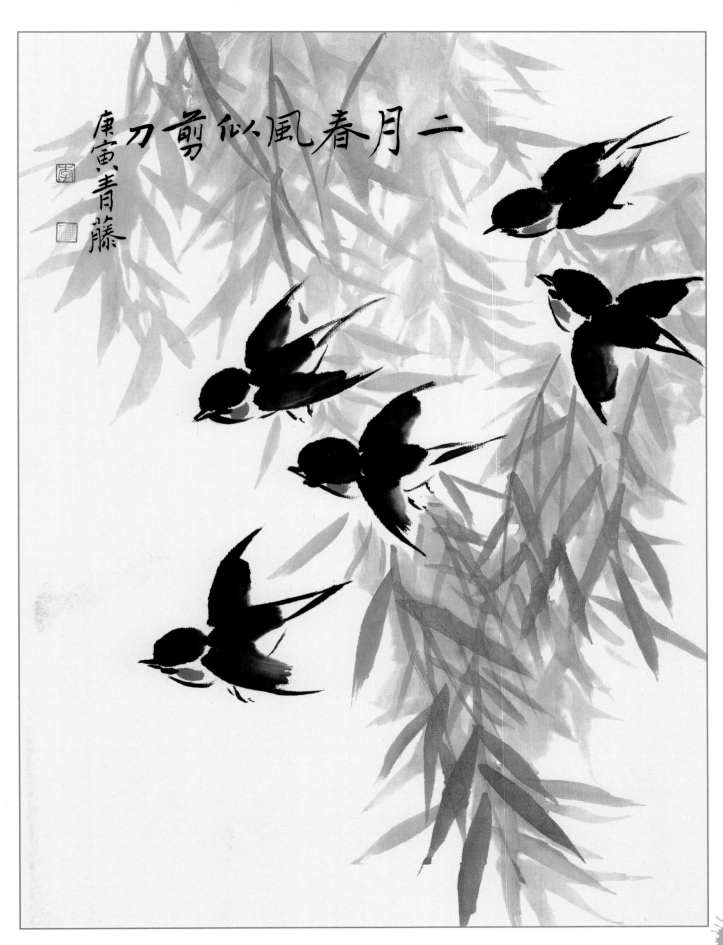

## 创作提示

　　燕子与人类一直保持着友好而亲密的关系。燕子不但是春天和温暖的象征，还预示着吉祥、美好、幸福和喜悦。

二月春风似剪刀

庚寅 青藤

第 6 课
步骤提示

zǐ  téng  huā
# 紫藤花

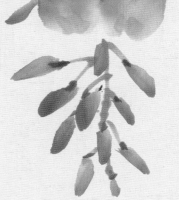

1. 用中号羊毫笔调白色至笔根，再调胭脂至笔肚，注意两色要在笔中自然过渡。笔尖入纸按下画出左侧花瓣。

2. 用同样的方法画出右侧花瓣。

3. 花蕾颜色稍重，所以需要重新调色。先调白色，再加胭脂，胭脂要多。为使颜色丰富，也可在笔尖稍加些花青。

4. 用小号笔调花青和藤黄为草绿色，注意颜色要浅，画出花枝。然后用藤黄加白色点出花蕊。

5. 用大号羊毫笔调花青、藤黄和墨，调为深绿色画叶子。侧锋用笔，由大到小，一气呵成。

6. 加枝添叶。紫藤的枝干苍劲有力，所以在表现时笔中的水分不宜太多。

## 创作提示

紫藤又名朱藤。紫藤花开出来是一片一片的，像层层叠叠的云彩，花朵有深有浅、有浓有淡，淡淡的香气让人沉醉！紫藤花的寓意为爱情，象征着无尽的爱恋，甘愿为爱奉献一切。紫藤开花后会结出形如豆荚的果实，紫中带蓝，灿若云霞，悬挂枝间，别有情趣。有时夏末秋初还会再度开花。花穗、荚果与翠羽般的绿叶相映成趣。

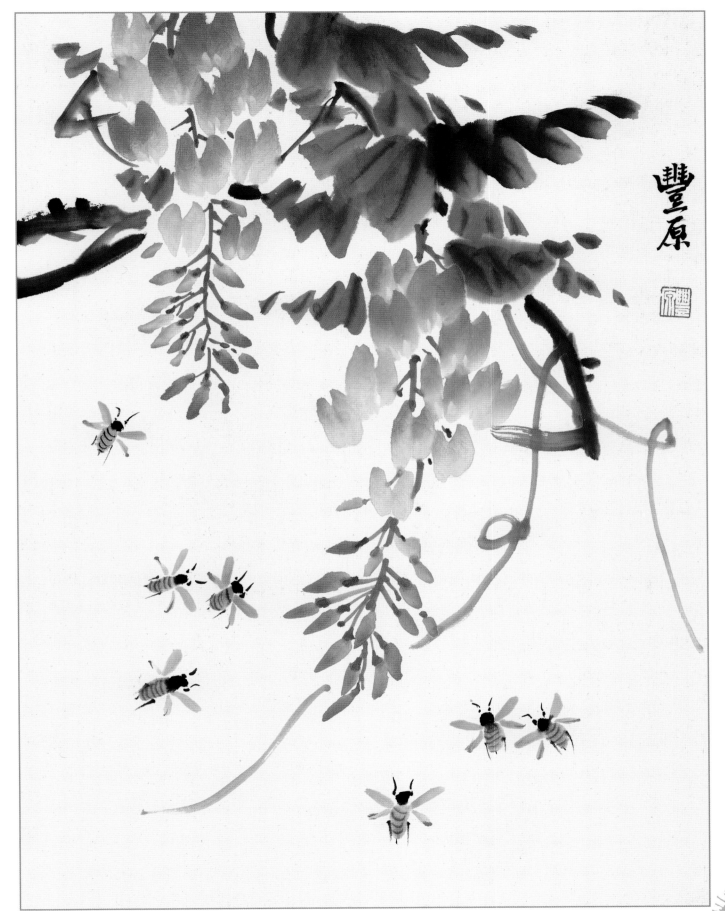

豐原

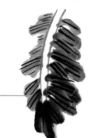

*chén qǔ*

# 晨 曲

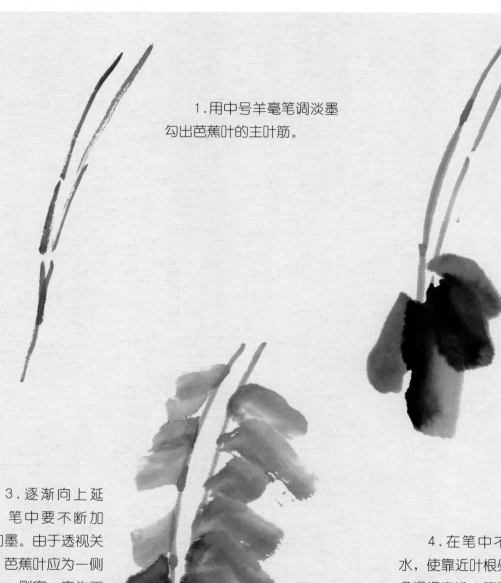

1. 用中号羊毫笔调淡墨勾出芭蕉叶的主叶筋。

2. 调花青、藤黄，再加中度墨色，侧锋铺叶，从叶尖开始。注意轮廓应参差不齐。

3. 逐渐向上延伸，笔中要不断加色加墨。由于透视关系，芭蕉叶应为一侧宽、一侧窄，应先画宽叶再画窄叶。

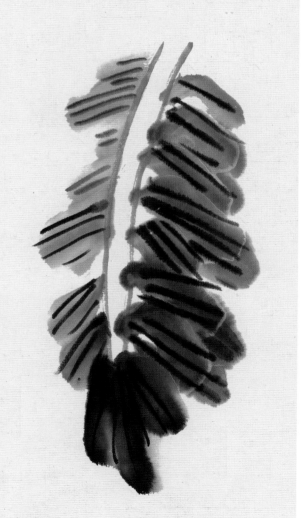

4. 在笔中不断加水，使靠近叶根处的颜色慢慢变浅。等到叶子的水分半干时，调浓墨勾出叶筋。注意叶筋的墨色要与叶子颜色的深浅度统一。

## 创作提示

芭蕉直立高大，体态粗犷潇洒，但蕉叶碧翠似绢，玲珑入画，兼有北人之粗豪和南人之精细。芭蕉的果实长在同一根圆茎上，一挂一挂地紧挨在一起，所以，有的民族将芭蕉看作团结、友谊的象征。

此作品中，作者精心刻画了两只相依的麻雀，这个精妙的细节给画面增加了浪漫情怀。在表现芭蕉叶时，因为是大笔排列，所以叶子的外轮廓要参差不齐、整而不碎、活而不乱。

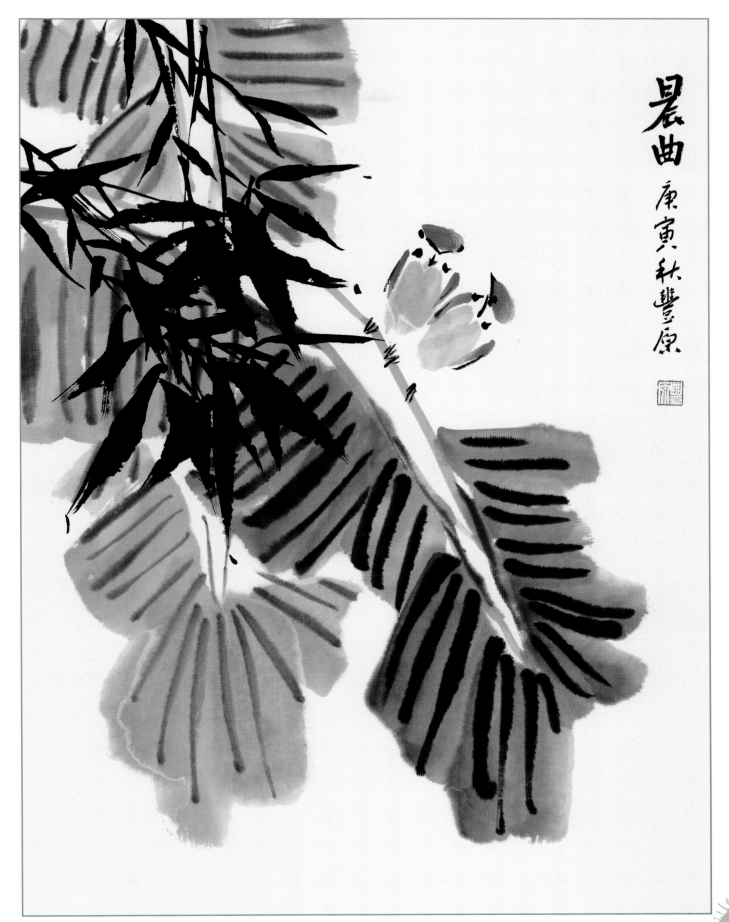

晨曲 庚寅秋丰原

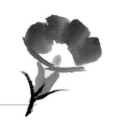

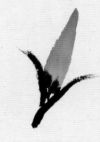

1.用大号羊毫笔调浓曙红，笔尖蘸胭脂，侧锋运笔，实按虚起，边行边提笔。

2.再画两笔，使三笔呈一半圆弧状。

3.若不够圆，可以再补一笔。而后在笔尖补充胭脂，由轻到重左右各一笔。

4.用淡曙红画喇叭花的花筒，使之由上至下呈箭头形。

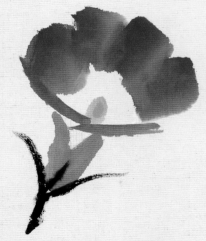

5.用浓墨画花托、花茎，然后用藤黄加白色点花蕊。

6.调淡曙红后在笔尖加深曙红，一笔画下，由窄渐宽，颜色由深到浅。

7.用浓墨画出花托和花茎，方法与画喇叭花相同，运笔要轻快灵活。

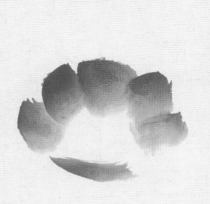
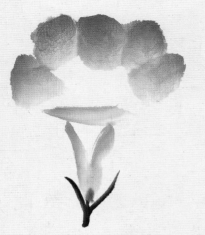
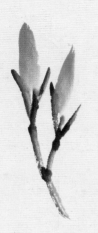

8.画蓝色牵牛花时用酞青蓝加白色，方法与画红色喇叭花相同。

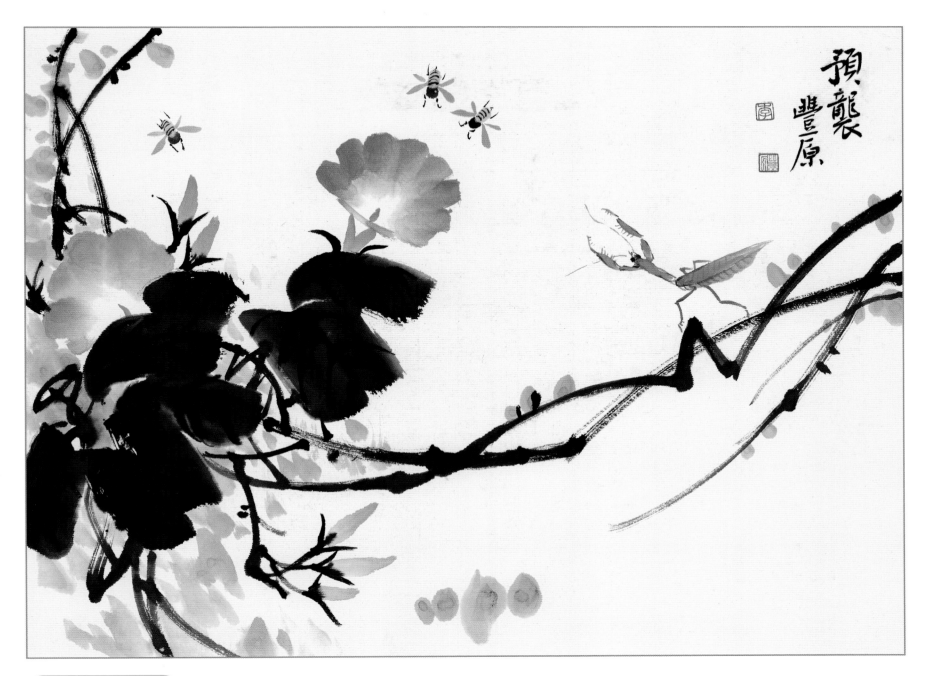

## 创作提示

　　牵牛花有个俗名叫"勤娘子"，顾名思义，它是一种很勤劳的花。每当公鸡刚啼过头遍，时针还指在"4"字左右的地方，绕篱萦架的牵牛花就已一朵朵绽开。晨曦中的小动物一边呼吸着清新的空气，一边饱览着点缀于绿叶丛中的鲜花，真是别有一番情趣。牵牛花虽没有牡丹富丽，没有菊花高雅，更没有兰花那样芳香，但它努力攀缘，不择环境而生，不怕荆棘，到了深秋枝蔓已枯萎时，花朵仍在顶部开放。这就是它至今被人称颂的原因。

　　作者除了生动地描绘出牵牛花优美的姿态，还加入了几只蜜蜂，使得画面更加生机盎然。自然界是残酷的，悠闲采蜜的蜜蜂不知身后的危险。作者巧妙地将一只螳螂画于枝干上，使画面灵动且危机重重。

# 第9课 步骤提示

1.用中号羊毫笔调淡墨，中锋运笔，左一笔、右一笔画出一片花瓣。

2.用同样的方法加画花瓣。注意花头不要太圆，要有参差变化。

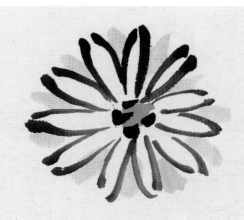

3.用重墨和橘黄色点花蕊。为表现菊花的洁白，再调淡黄色在菊花周围衬托一下。

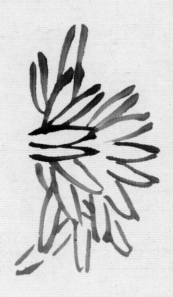

4.表现侧面的花时，要注意前后遮挡关系。为使墨色有变化，用墨时尽量画完一组后再调墨，这样颜色会由深到浅，由浓到淡。

5.画菊花一般是先画花头和叶子，然后加枝干，最后调整和补充画面。

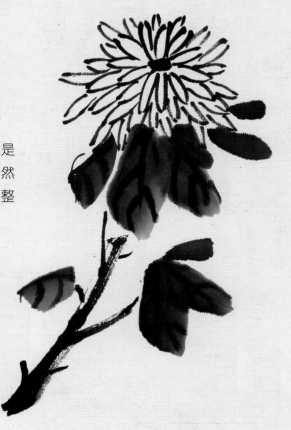

## 创作提示

菊花是中国的传统名花。它不以娇艳姿色取媚，而以素雅坚贞取胜，在深秋不畏秋寒开放，盛开在百花凋零之后。人们爱它的清秀神韵，更爱它凌霜盛开的一身傲骨。中国人赋予它高尚的情操，视其为民族精神的象征。菊作为傲霜之花，一直为诗人所偏爱，古人尤爱以菊名志，以此比拟自己的高洁情操。如东晋大诗人陶渊明就有"采菊东篱下，悠然见南山"的名句。

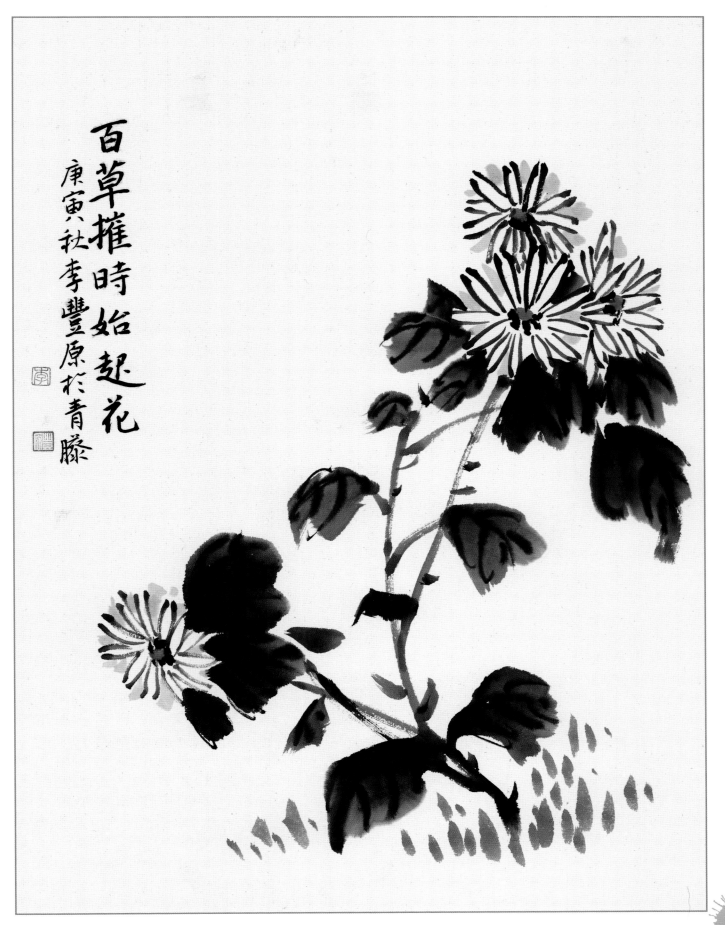

百草摧时始起花
庚寅秋李丰原於青籐

zhì jī tú

# 雉 鸡 图

1.用中号狼毫笔调重墨勾出雉鸡的嘴和鼻孔。

2.用大号羊毫笔调浓墨画出雉鸡的头。注意要有曲线变化。

3.画出雉鸡的脖颈。注意水分要少，避免洇到嘴上。

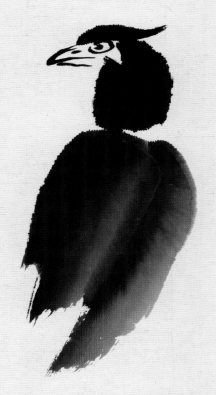

4.用斗笔调淡墨，侧锋画出雉鸡的后背。注意与脖颈之间留出空隙。

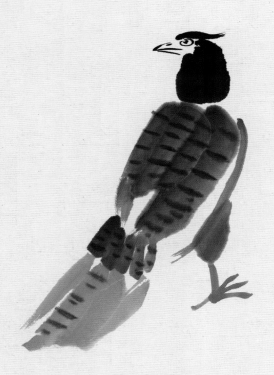

5.用大号斗笔调朱磦加藤黄，画出雉鸡的尾巴；等半干时，用重墨画出雉鸡身上的花纹。

6.用中号笔调朱磦加藤黄，画出鸡爪。注意粗细变化。

7.待半干时，用重墨画出鸡爪上的花纹。

## 创作提示

雉鸡身上的颜色有很多，红色、深红色、深褐色、浅褐色、黑色、白色、灰色，甚至墨绿色等，不同的色块分布在不同的部位，搭配有序，头是头，背是背，腹是腹，还有花斑、纹路以及很长的尾翎，威风至极，成为人类在大自然中美丽的朋友。人们将雉鸡入画入诗，增添了许多乐趣。

此作品中，作者没有运用浓艳的色彩，只是单独用色表现了雉鸡的尾翎。画中的雉鸡浑圆丰满、活灵活现。作者又用淡色烘托出草地等背景，景物萧疏，却表现得生气盎然，十分高雅。

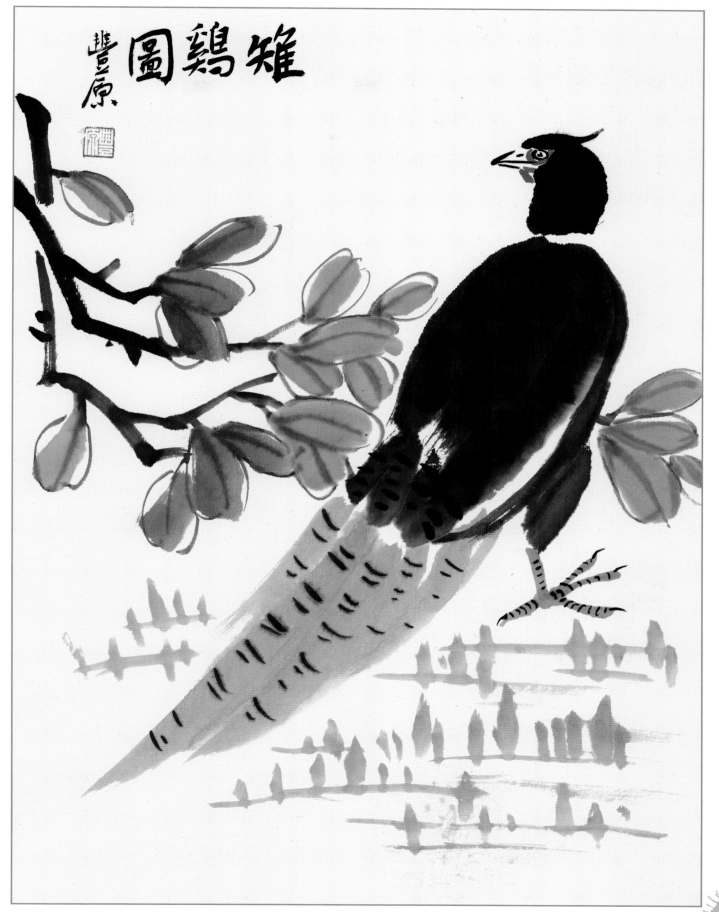

雉鸡图
丰原

1.用大号羊毫笔调淡墨，中锋运笔画椭圆，一笔画出熊猫的头。

2.用同样的方法画出熊猫的躯干。

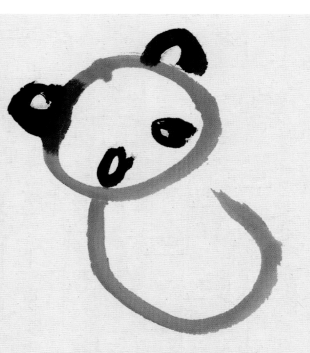

3.用中号羊毫笔调重墨，画出熊猫的眼睛和耳朵。

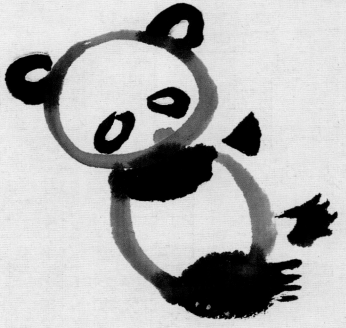

4.用斗笔调重墨，画出熊猫的四肢；然后用小号羊毫笔调朱磦，画出熊猫的鼻子。

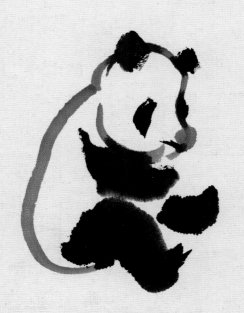

5.用同样的画法再画一只不同姿势的熊猫。

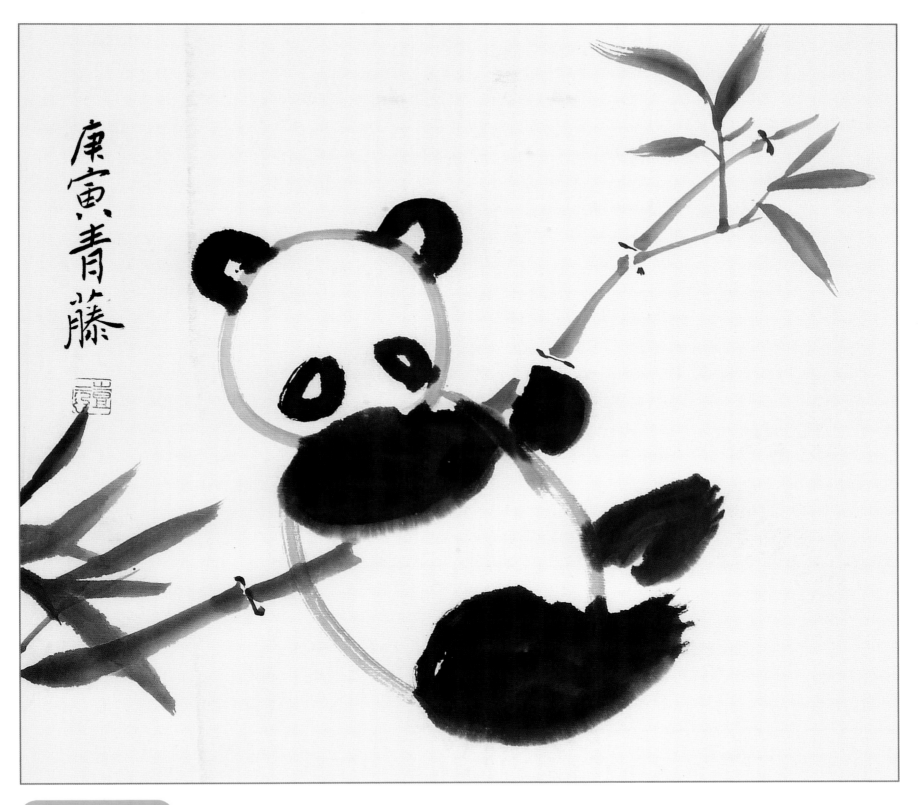

康寅青藤

## 创作提示

　　深得世界人民喜爱的大熊猫在中国人的心目中是忠厚、温和的形象,是和平、吉祥、美好的象征。作为中国的国宝,大熊猫无论走到哪里,都能带给人们欢乐。

# 第12课
## 步骤提示

1.用大号羊毫笔调白色，笔尖调曙红，侧锋运笔画中间的花瓣，由左至右，由浓至淡。

2.用相同的方法画出另一半。

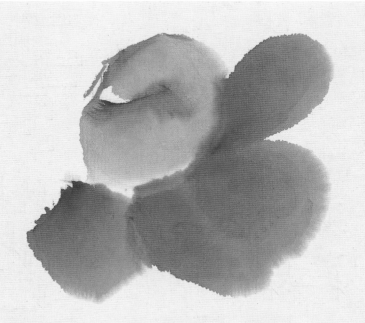

3.用大号羊毫笔调藤黄加曙红，再用笔尖蘸少许胭脂，侧锋运笔画出花瓣。注意花瓣的向心性。

4.加叶添枝。用大号羊毫笔先调藤黄后加花青，调为绿色，侧锋运笔画叶子，注意叶根色深，叶尖色浅。接着用小号羊毫笔调藤黄加赭石，画花枝。

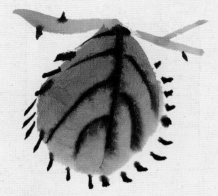

5.待半干时，用小号羊毫笔调重墨勾出叶筋和枝刺等。

6.离花较近的叶子偏红，需要调藤黄加少许赭石和曙红；然后用重墨勾叶筋和枝刺等。

## 创作提示

　　"诗仙"李白曾写道："花间一壶酒，独酌无相亲。举杯邀明月，对影成三人。"诗句说的是他在花丛中摆上一壶美酒，自斟自饮，身边没有一个亲友。于是他举杯向天，邀请明月，与他的影子相对，便成了三人。一幅好画除了体现出高超的技法，还要有一层境界，那便是画中有诗，以诗寄托情思。

　　此幅作品中作者将诗入画，落款为"一壶花月"。为丰富画面色彩和表达不愿与朋友分离的情感，作者又添上两个黄梨作为衬托。

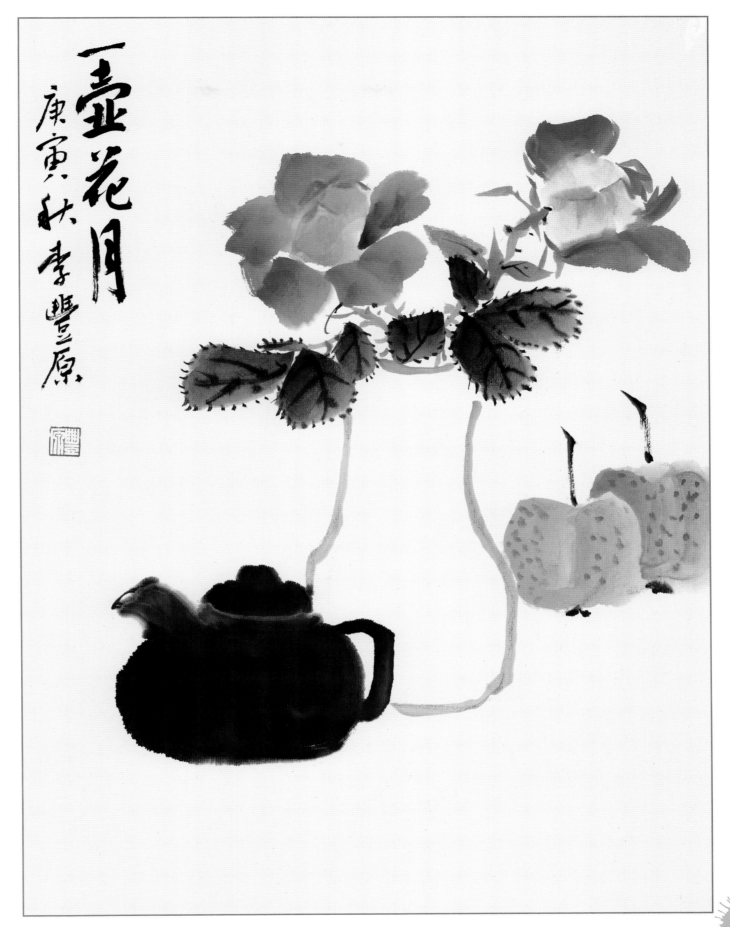

第13课
步骤提示

xióng    shì
# 雄　视

1.用小号羊毫笔调重墨，先画鹰的嘴巴，再画鹰的眼睛。注意中锋行笔，运笔要快而稳。

2.用中号羊毫笔调淡墨，从眼睛处着笔，侧锋运笔画出鹰头。注意衔接要自然。

3.待眼睛周围的墨汁干透后，用相同的方法画鹰的脖子。

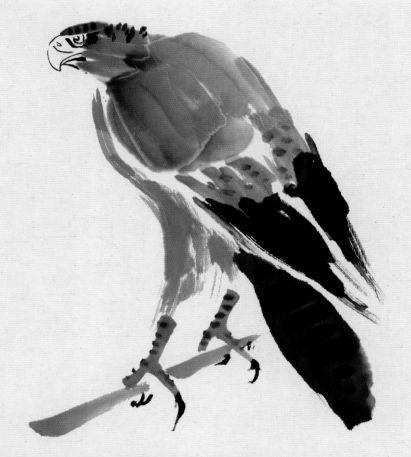

4.用斗笔调淡墨，大笔侧锋画出鹰的后背和翅膀，接着画出鹰的胸和腿，注意画腿部的羽毛时要用干笔扫成。最后添画出鹰尾、鹰爪、身上的斑纹和枝干。

5.用小号狼毫笔调浓墨，中锋行笔画松针。注意疏密交错的关系。

## 创作提示

　　鹰，勇猛、无畏、敏锐、冷静、迅猛，常立于枝头或山巅，它的这些优良的特征值得人们学习。人们也经常在自己的事业、学业等方面，用鹰的精神鼓励自己奋力前进、敢于拼搏，如同雄鹰展翅翱翔一样大展宏图、鹏程万里，以此迈向美好的未来。"鹰击长空"一词指雄鹰振翅飞翔于辽阔的天空，常用来比喻有雄心壮志的人在广阔的领域施展自己的才能。

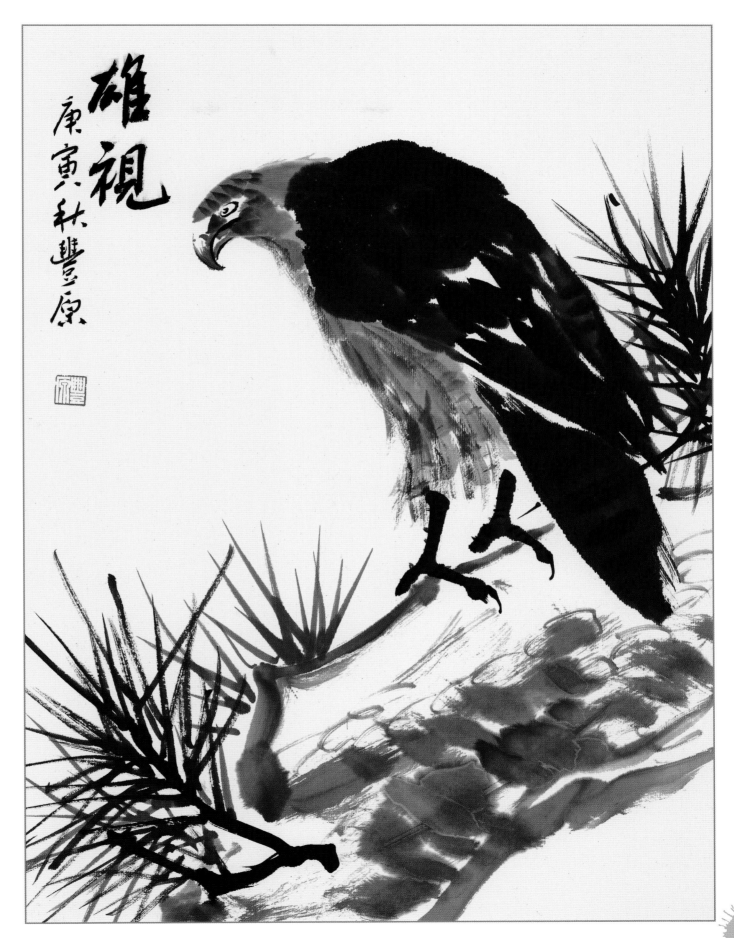

*zǎo chūn tú*

# 早春图

1.用大号羊毫笔调赭石，在笔尖处稍加些淡墨，水分不宜多，一笔画出麻雀的头部。注意用笔的方向。

2.加色加水，上下两笔画出麻雀的翅膀。注意透视关系。

3.用小号羊毫笔调重墨勾出麻雀的嘴巴、眼睛和腹部。

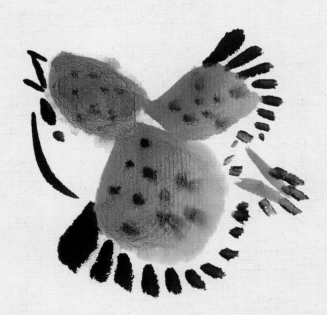

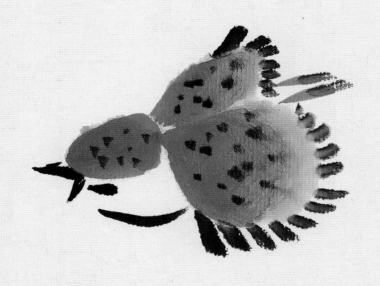

4.画出麻雀的翅边，由前至后，由大到小，墨色也渐渐变淡；待颜色半干时，用淡墨点出麻雀身上的斑纹。

5.用相同的画法，画出不同姿态的麻雀。

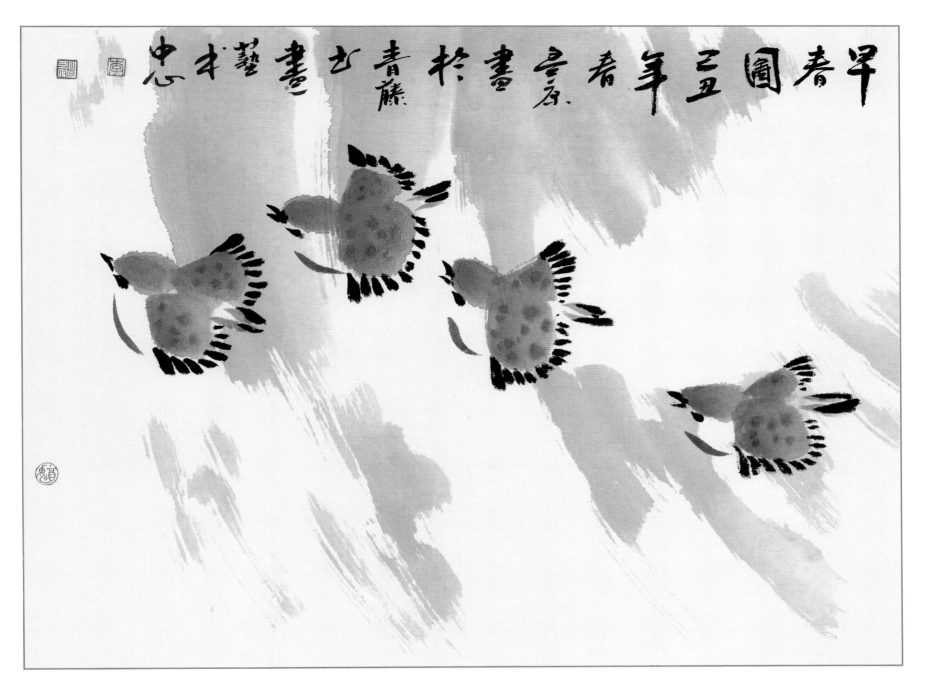

## 创作提示

　　麻雀是与人类伴生的鸟类，栖息于居民点和田野附近。有太多的鸟儿为了不劳而获的一把小米，背叛了整个天空，而成为人类的宠物。鸟类最动人心弦的美便是它们翱翔长空时的矫健，当其凌空的翅膀被利益所累，我们看到的只是一些可怜的飞行动物。然而，麻雀却不同，它是不曾向人类屈服的鸟类！没有人可以养活一只麻雀，麻雀与被饲养的命运无缘！这小小的生物在鸟类的种族里实在不起眼，"语"不惊人，"貌"不出众，却在以生命捍卫着自由、活泼的天性。

mò xiàng rén qián shuō shì fēi
# 莫 向 人 前 说 是 非

1.用小号狼毫笔调浓墨，水分不宜多，勾画出八哥的嘴。注意用笔要快而稳。

2.用中号羊毫笔调重墨，画出八哥的额头和冠羽。笔中水分宜少。

3.加水后侧锋画出八哥的脖子，而后用大号羊毫笔调淡墨画出背，再用刚才的笔画出翅羽。

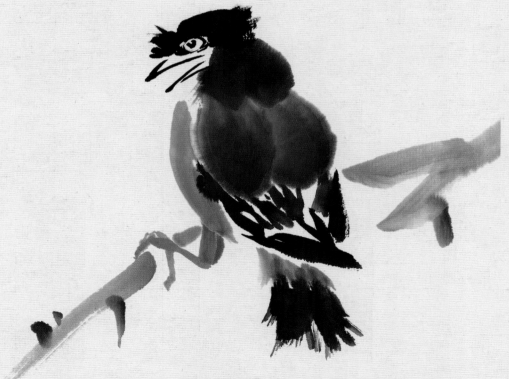

4.调淡墨画出八哥的腹部、腿和尾巴，再用浓墨补充翅羽和尾巴；调赭黄勾出鸟爪，并点染嘴角；最后添枝加叶，完善画面。

5.用大号羊毫笔调藤黄加曙红，在笔尖处蘸少许胭脂，侧锋运笔画出花瓣，注意花瓣的向心性；最后调藤黄加白色点出花蕊。

八哥是一种非常惹人喜爱的鸟类，聪明、机灵、忠诚、善于模仿各种声音。尤其是经过人工驯养的八哥，能主动与人亲近、嬉戏、说话等。

此图右边出枝为"起"，下垂的茶花为"承"，左下角的花为"转"，题款自上而下为"合"。该作品运用了起承转合的构图方法，画面有很强的节奏感。

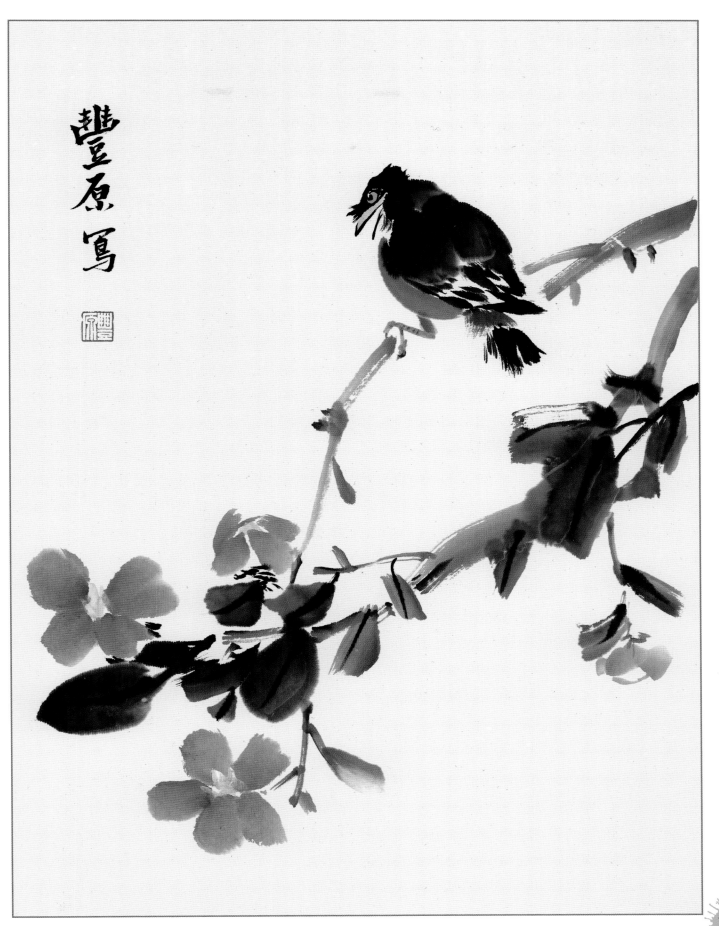

## 鸡冠花

jī guān huā

1.用斗笔调曙红至笔根，再在笔尖蘸胭脂，侧锋铺笔画出花瓣。

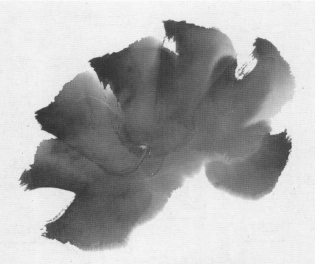

2.用同样的方法加色，侧锋画出扇面状的鸡冠花花头。

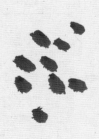

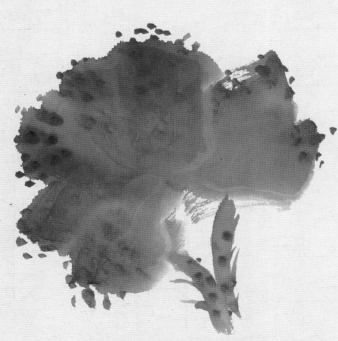

3.用小号羊毫笔蘸胭脂，也可稍加些淡墨，点出大小不一的花籽儿。

4.在花头颜色半干时点花籽儿，花籽儿应大小不一，聚散有致。

5.用大号羊毫笔调花青、藤黄为草绿色，再调少许淡墨画叶子；待半干时用胭脂加淡墨勾出叶筋。

## 创作提示

鸡冠花因其花为红色、扁平状，形似鸡冠而得名，享有"花中之禽"的美誉。又因鸡冠花凌风傲霜，花姿不减，花色不褪，常被年轻人视为永不褪色的恋情或不变的爱的象征。

此作品纵横交错，右侧花枝自下而上，上面的鸡冠花由右至左取斜势，气脉贯通。几只蜜蜂迎面飞来，使整幅作品开合统一、稳定协调。

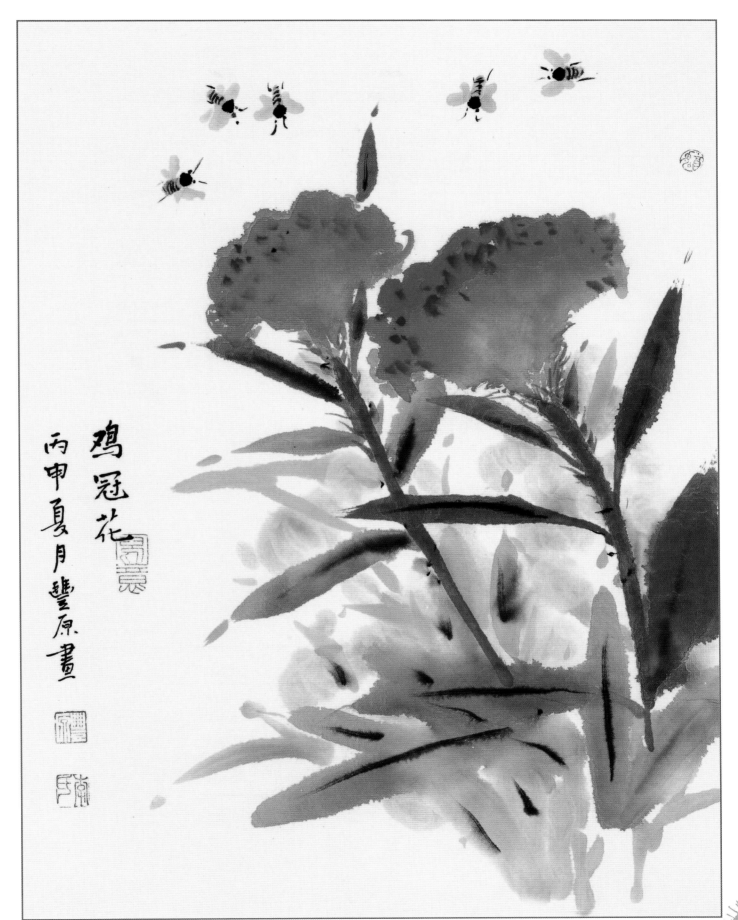

**qīng xiāng xí xí wèi jūn kāi**
# 清 香 袭 袭 为 君 开

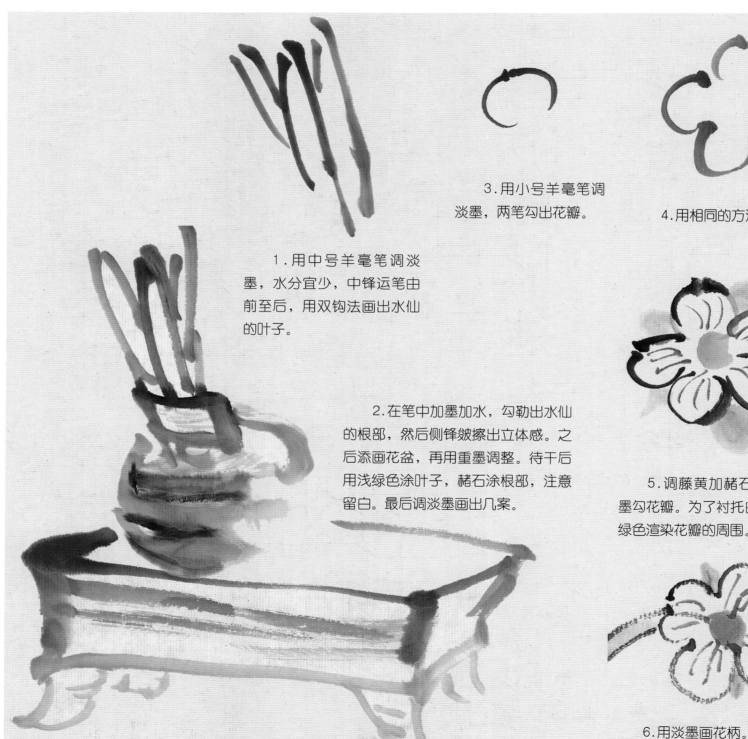

1. 用中号羊毫笔调淡墨，水分宜少，中锋运笔由前至后，用双钩法画出水仙的叶子。

2. 在笔中加墨加水，勾勒出水仙的根部，然后侧锋皴擦出立体感。之后添画花盆，再用重墨调整。待干后用浅绿色涂叶子，赭石涂根部，注意留白。最后调淡墨画出几案。

3. 用小号羊毫笔调淡墨，两笔勾出花瓣。

4. 用相同的方法画出五片花瓣。

5. 调藤黄加赭石画花蕊，用淡墨勾花瓣。为了衬托白色花瓣，用浅绿色渲染花瓣的周围。

6. 用淡墨画花柄。

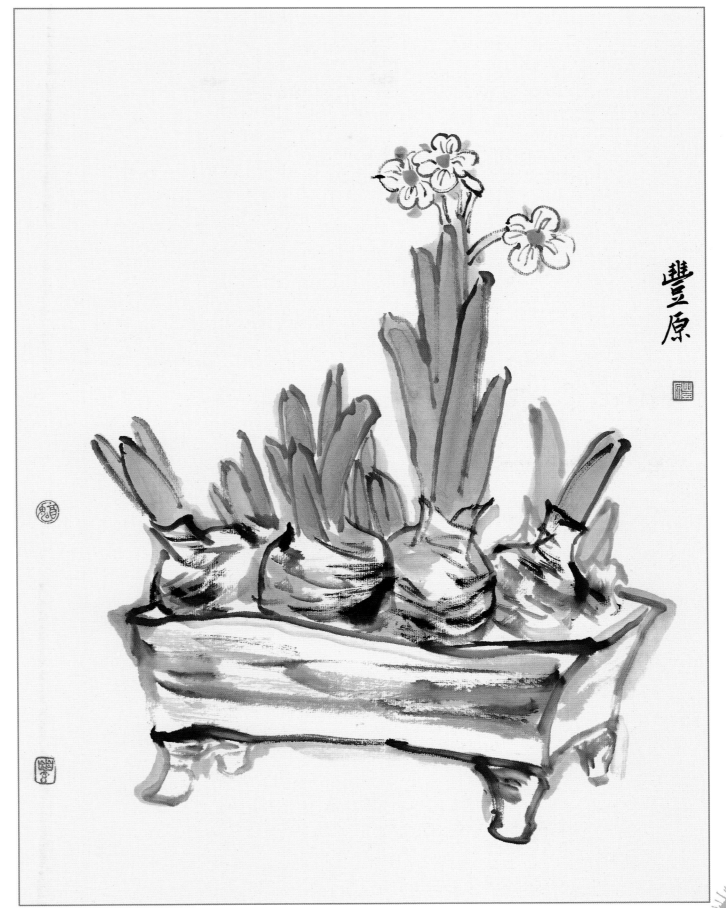

豐原

第**18**课

*dié liàn huā*
# 蝶恋花

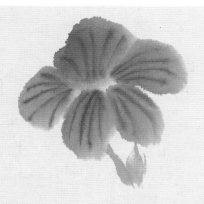

1. 用大号羊毫笔调藤黄加曙红，在笔尖处稍蘸胭脂，侧锋运笔，分五瓣画出凌霄花瓣。

2. 画完花瓣后笔上的颜色渐淡，直接两笔画出花筒；待花瓣颜色稍干时调胭脂勾出花瓣上的纹理。花骨朵用画花瓣的方法一笔点成。

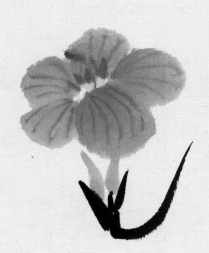

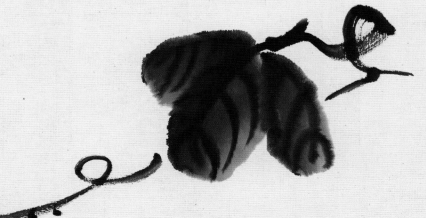

3. 画完花瓣与花骨朵后，接着添枝加叶。叶子用大号羊毫笔调淡墨，笔尖稍加重墨刻画；画枝干时用重墨干笔；然后调整画面，画出花托等；待叶子半干时用重墨勾出叶筋。

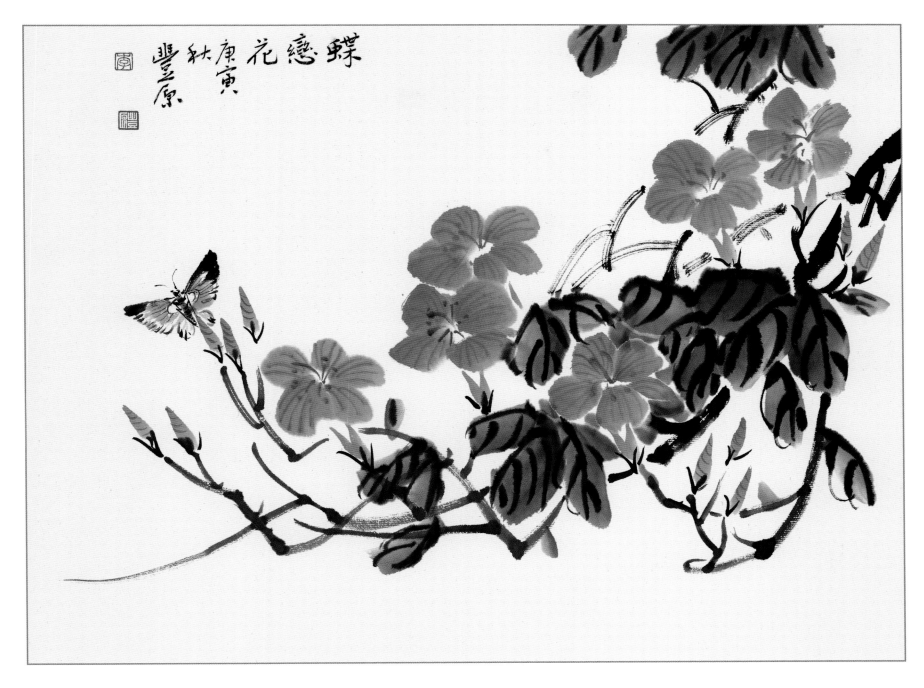

蝶恋花 庚寅秋 丰原

## 创作提示

　　凌霄攀缘于山石、墙面或树干之上，枝繁叶茂。每年农历五月至秋末，绿叶满墙，花枝伸展，一簇簇橘红色的花儿缀于枝头，迎风飘舞，格外惹人喜爱。凌霄花寓意慈母之爱，能表达对母亲的敬爱之情。

　　此作构图起承开合，主题与落款对应统一。错落的凌霄花和繁茂的枝叶，再点缀一只蝴蝶，更使画面散发出浓重的田园气息。

*jūn zǐ qīng fēng*

# 君子清风

1.竹叶画法虚起实收，"宽不似桃，瘦不似柳"，结构一般有"人"字形、"个"字形、"介"字形等。用中号兼毫笔比较适合，调淡墨逆锋起笔，渐行渐按再提。

2."个"字形竹叶。

3."介"字形竹叶。

4.画大竹竿时用大斗笔调淡墨，以侧锋为主。注意竹节处的提按变化。

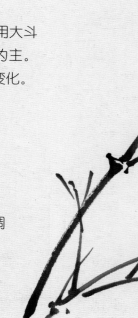

5.画细竹竿时用中号羊毫笔调淡墨，中锋运笔为主，间用侧锋，一气呵成。运笔要快，实起实收，待墨色将干时再画竹节。

## 创作提示

竹在中国文化中具有丰富的文化意韵。竹子秀逸有神韵，纤细柔美，长青不败，象征青春永驻；竹子潇洒挺拔、清丽俊逸，象征君子风度；竹子空心，谦虚内敛，象征品格高尚；竹子弯而不折，折而不断，象征气节与傲骨；竹子生而有节，竹节必露，象征高风亮节。而淡泊、清高、正直正是中国文人一贯追求的人格品质。如元杨载《题墨竹》："风味既淡泊，颜色不妩媚。孤生崖谷间，有此凌云气。"

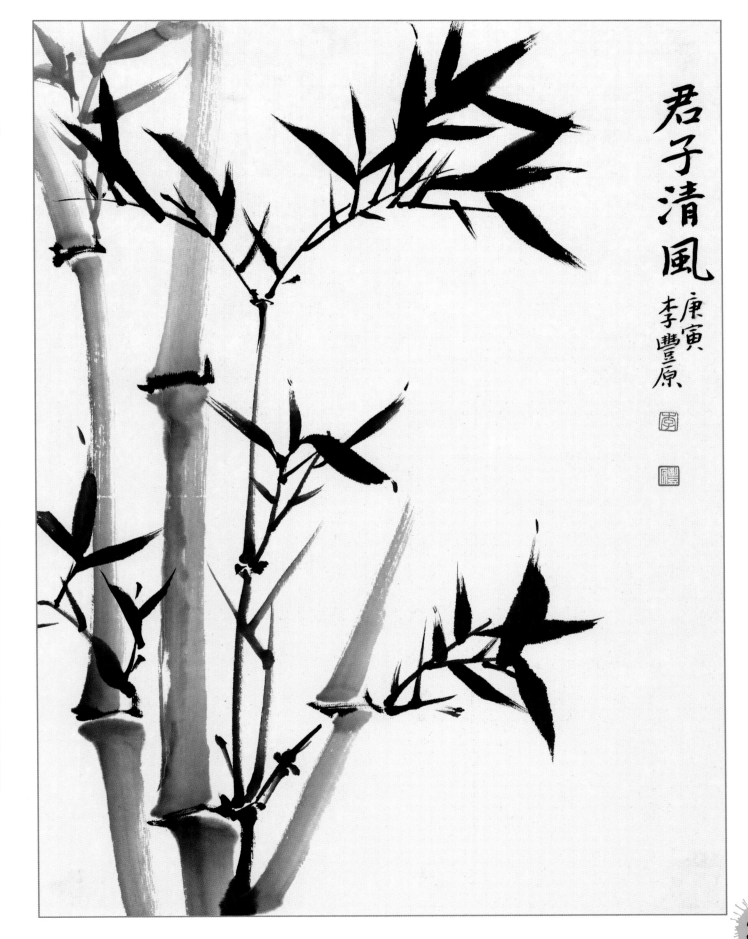

君子清風 康寅 李豐原

xí zuò xuǎn dēng

# 习作选登

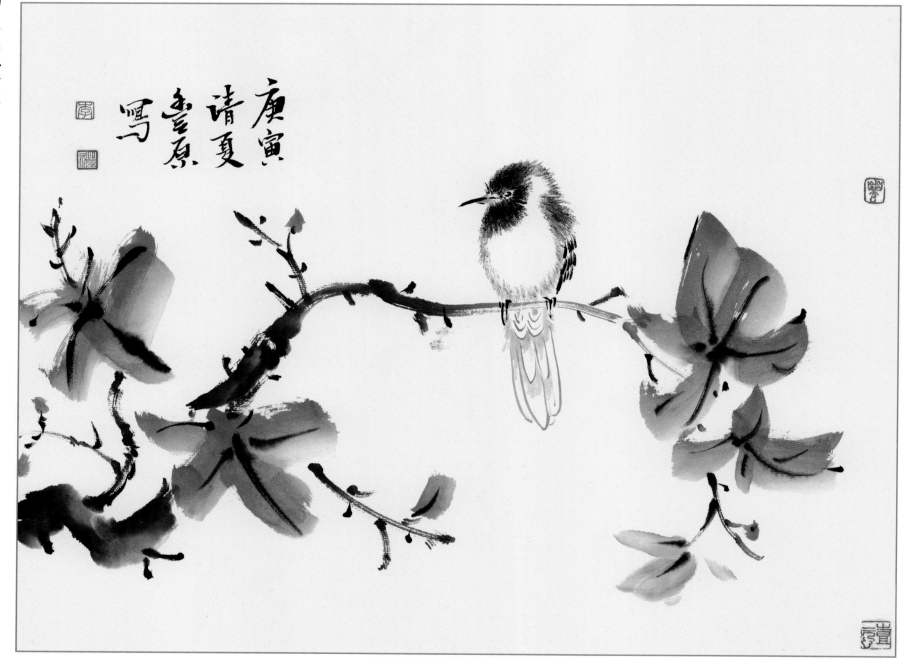

一枝独秀 李丰原

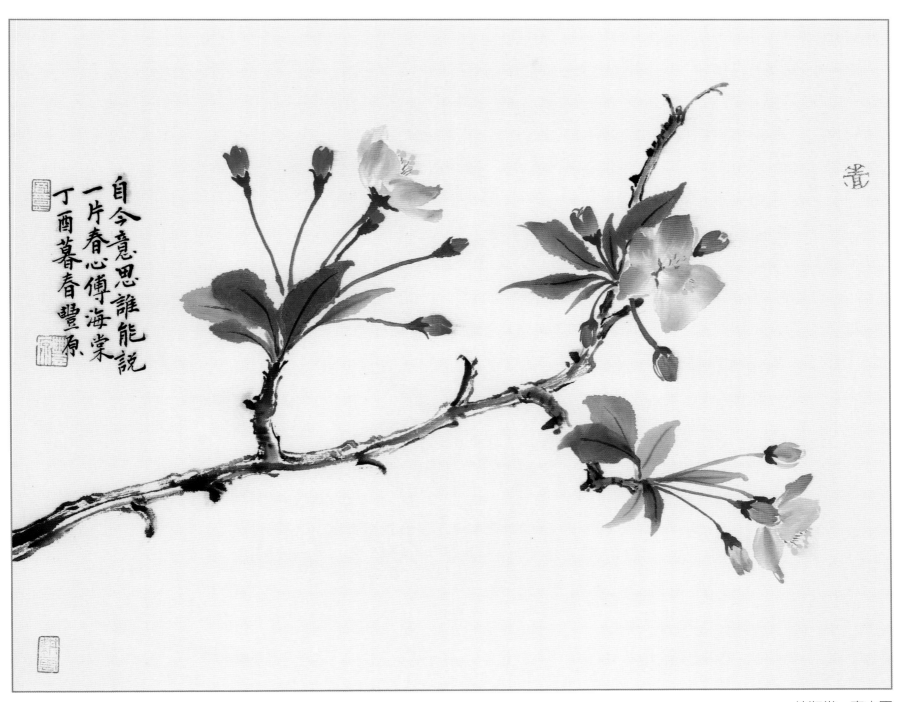

自今意思誰能說
一片春心傳海棠
丁酉暮春 豐原

一枝海棠　李丰原

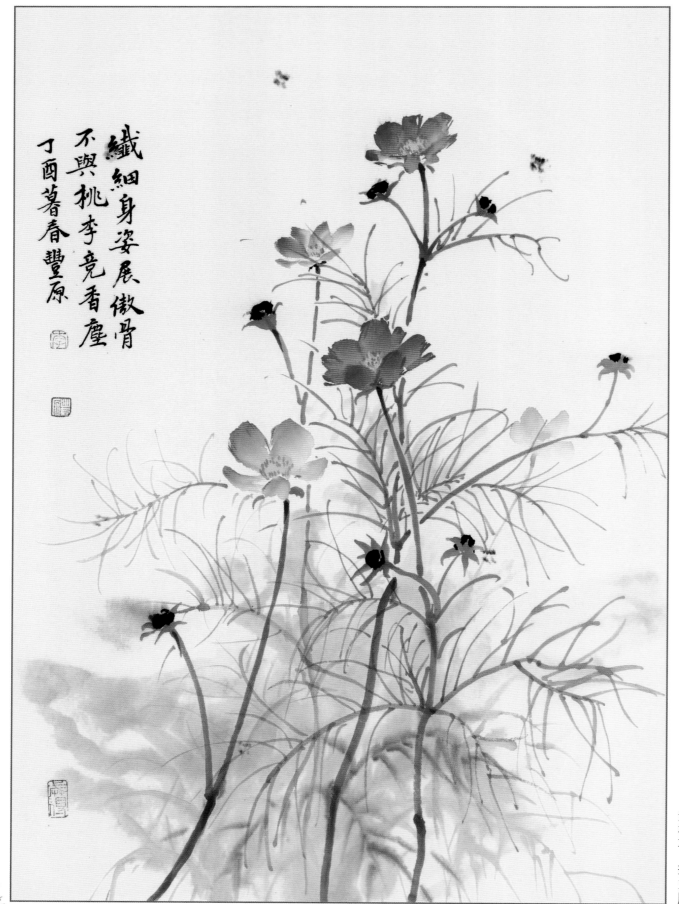

纖細身姿展傲骨
不與桃李竞香塵
丁酉暮春豐原

幸福花　李丰原

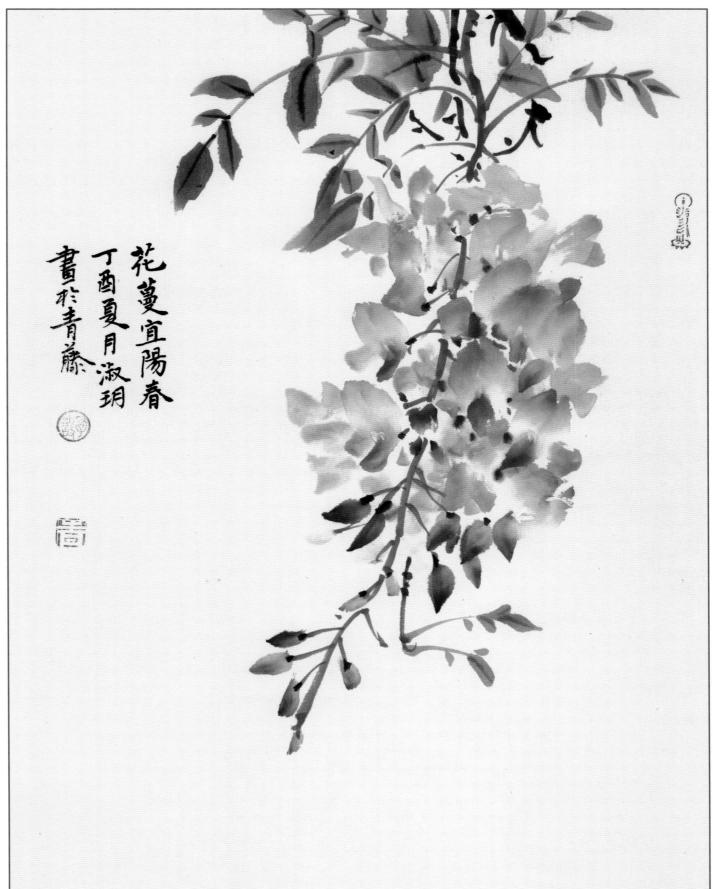

花蔓宜陽春
丁酉夏月淑玥
畫於青藤

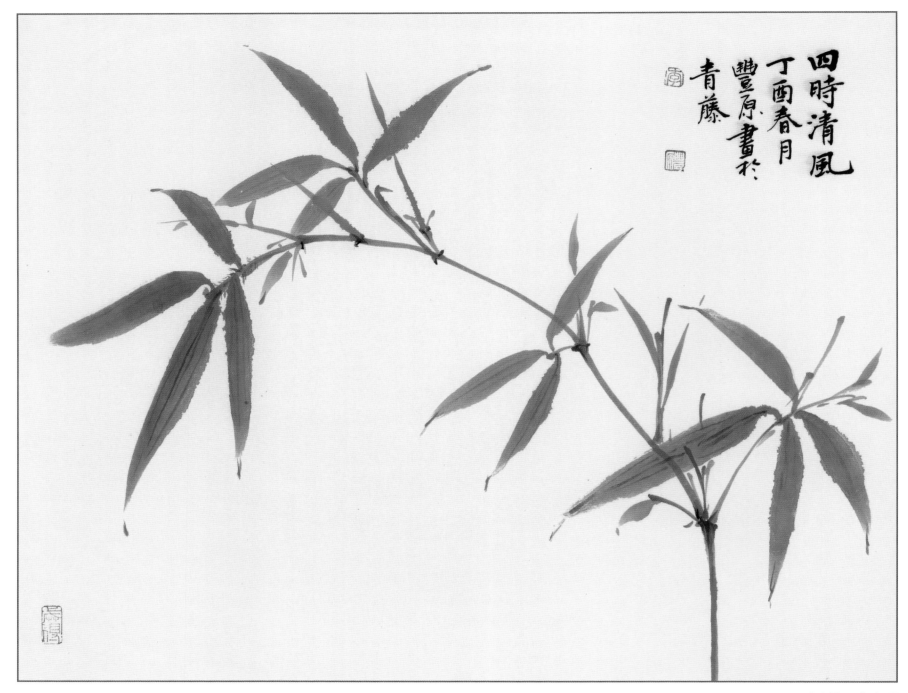

四时清风 丁酉春月 豐原畫於 青藤

四时清风 李丰原

秋光烂漫　陈志晓

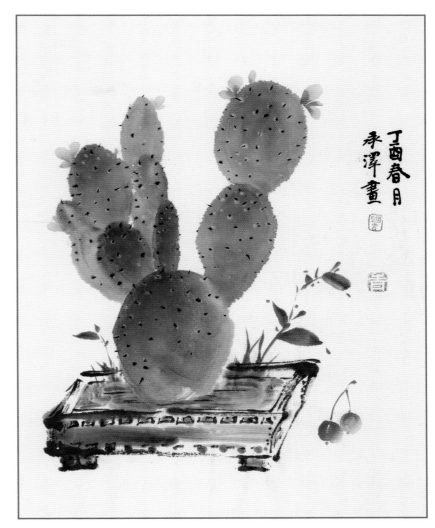

沙漠之绿　李承泽

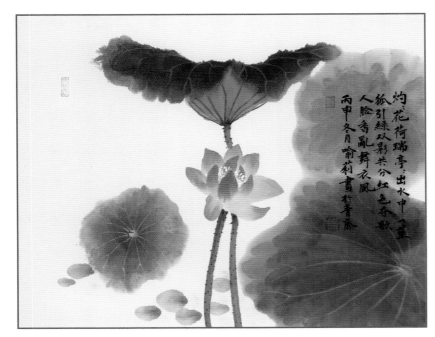

亭亭玉立　喻莉

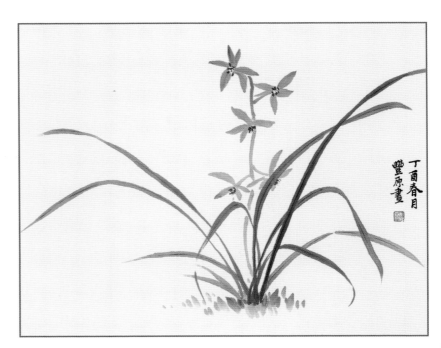

王者香　李丰原

45

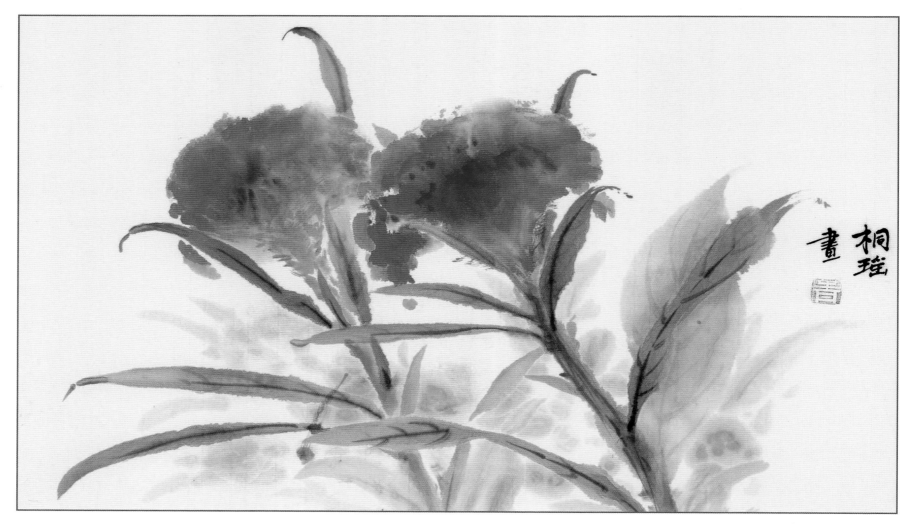

真爱永恒　李桐瑶

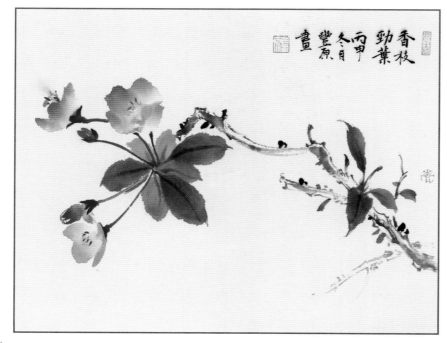

香枝劲叶　李丰原

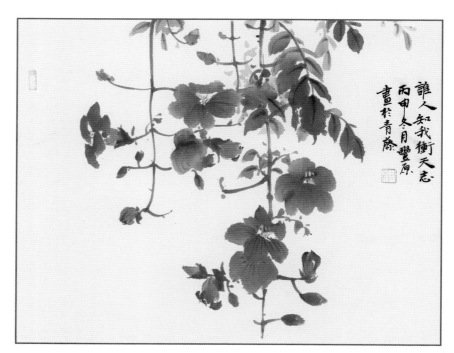

谁人知我冲天志　李丰原